Bold Script Alphabets

Bold Script Alphabets

100 COMPLETE FONTS

SELECTED AND ARRANGED BY

Dan X. Solo

FROM THE
SOLOTYPE TYPOGRAPHERS CATALOG

Dover Publications, Inc. · New York

Published in Canada by General Publishing Company, Ltd., 30 Lesmill Road, Don Mills, Toronto, Ontario.
Published in the United Kingdom by Constable and Company, Ltd.

Bold Script Alphabets: 100 Complete Fonts is a new work, first published by Dover Publications, Inc., in 1989.

DOVER *Pictorial Archive* SERIES

Manufactured in the United States of America
Dover Publications, Inc., 31 East 2nd Street, Mineola, N.Y. 11501

Library of Congress Cataloging-in-Publication Data

Bold script alphabets : 100 complete fonts / selected and arranged by Dan X. Solo from the Solotype Typographers catalog.
 p. cm. — (Dover pictorial archive series)
 ISBN 0-486-25966-8
 1. Type and type-founding—Boldface type. 2. Type and type-founding—Script type. 3. Printing—Specimens. 4. Alphabets. I. Solo, Dan X. II. Solotype Typographers. III. Series.
Z250.5.B64B65 1989
686.2′24—dc19
 88-31781
 CIP

Adastra Black

ABCDEFGHIJ
KLMNOPQ
RSTUVWXYZ
&:,-"!?

abcdefghijk
lmnopqrstuvwxyz
$1234567890

Adastra Royal

ABCDEFGHIJ
KLMNOPQ
RSTUVWXYZ
&:;-""!?

abcdefghijk
lmnopqrstuvwxyz
$1234567890

Admiral Script

A B C D E F G H
I J K L M N O P
Q R S T U V W
X Y Z

&

abcdefghijklmnopqrstuvwxyz

1234567890

Adverscript

ABCDEFGHIJ
KLMNOPQRSTU
VWXYZ
(&:,""!?)

abcdefghijklmno
pqrstuvwxyz
1234567890

Allegro

ABCDEFGHIJKL
MNOPQRSTU
VWXYZ
&:;:-"!?$

abcdefghijkl
mnopqrstuvwxyz
1234567890

Alpha & Beta

ABCDEFGHIJKLM
NOPQRSTUVW
XY&Z

abcdef
ghijklmnopqrstuvwxyz

abcdefgh
ijklmnopqrstuvwxyz
1234567890

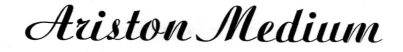

Ariston Medium

A B C D E F G

H I J K L M N O

P Q R S T U V

W X Y Z

&

abcdefghijklmnop

qrstuvwxyz

1234567890

Arkona

ABCDEFGHI
JKLMNOPQ
RSTUVWXYZ

abcdefghijklmnop
qrstuvwxyz

1234567890

Astaire

ABCDEFGHI
JKLMNOPQR
STUVWXYZ&
($:;.!?)
abcdefgghijk
lmnopqrstuv
wxyz
1234567890

BALLOON EXTRA BOLD

ABCDEFGHIJKL
MNOPQRSTU
VWXYZ
($&:;'-!?)

1234567890

Balzac

ABCDEFGHIJKLM
NOPQRSTUV
WXYZ&

(/%".,;:!?)

abcdefghijklmnopq
rstuvwxyz
$1234567890

Bison

ABCDEFGHIJKLM
NOPQRSTUVW
XYZ

abcdefghijk
lmnopqrstuvwxyz
1234567890

Bold Script 332

A B C D E F G H I J
K L M N O P Q R S T
U V W X Y Z

abcdefghijklmnopqr
stuvwxyz
1234567890

Bon Aire

ABCDEFGHIJKL
MNO
PQRSTUVWXYZ

abcdefghijklmnop
qrstuvwxyz

$1234567890

(&:;'!?–)

Book Jacket Italic

ABCDEFGHIJKLMNOPQRS
TUVWXYZ

ABCDEFGHIJLMM
NNPRRSTVW
(&&.,.!?$%/¢)

aabcdeeffgghhhijkrkllm
mmnnnopqrrssttuvvw
wxyyyz
1234567890

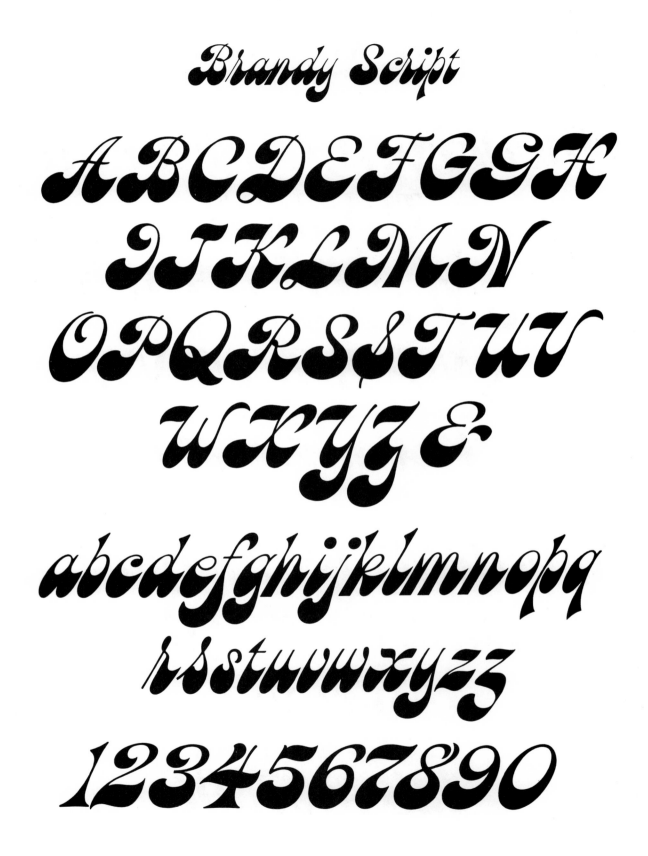

Brandy Script

ABCDEFGGH
JJKLMN
OPQRSSTUV
WXYZ&

abcdefghijklmnopq
rsstuvwxyzz
1234567890

16

Bravo

ABCDEFGHIJK
LMNOPQRST
UVWXY&Z

abcdefgh
ijklmnopqrstuvwxyz
1234567890

Bronstein Bold

ABCDEFGH
IJKLMNOPQR
STUVWXYZ

abcdefghijklmnop
qrstuvwxyz

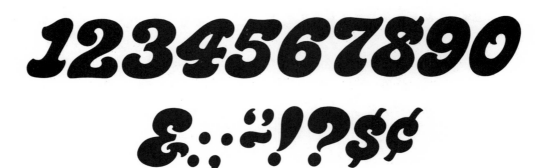

1234567890

&.,;"!?$¢

Brush

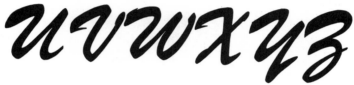

ABCDEFGHIJK
LMNOPQRST
UVWXYZ

abcdefghijkl
mnopqrstuvwxyz

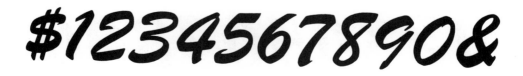

$1234567890&

Cascade Script

ABCDEFGHIJKL
MNOPQRSTUVW
XYZ

abcdefghijklmnop
qrstuvwxyz

1234567890

Champion

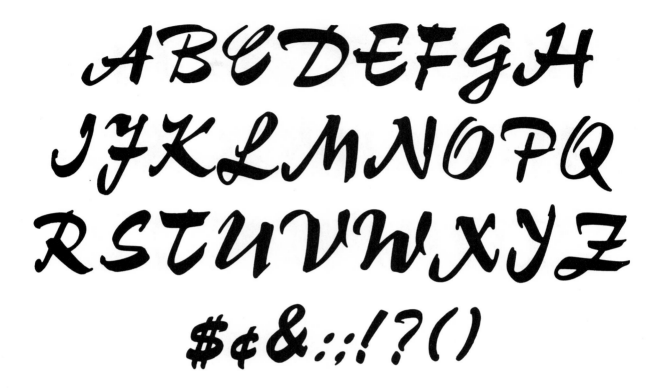

A B C D E F G H
J F K L M N O P Q
R S T U V W X Y Z
$ ¢ & . , ; ! ? ()

a b c d e f g h i j k l m
n o p q r s t u v w x y z
1 2 3 4 5 6 7 8 9 0

Cicogna Bold

ABCDEFGHIJKL
MNOPQQRS
TUVWXYZ

abcdefghijk
lmnopqrstuvwxyz
1234567890

Clipper

ABCDEFGHIJK
LMNOPQRSTUV
WXYZ

abcdefghijk
lmnopqrstuvwxyz

1234567890

Contact Script

ABCDEFGHIJ
KLMNOPQRSTU
VWXYZ

abcdefghijklmn
opqrstuvwxyz
1234567890

Coronet Bold

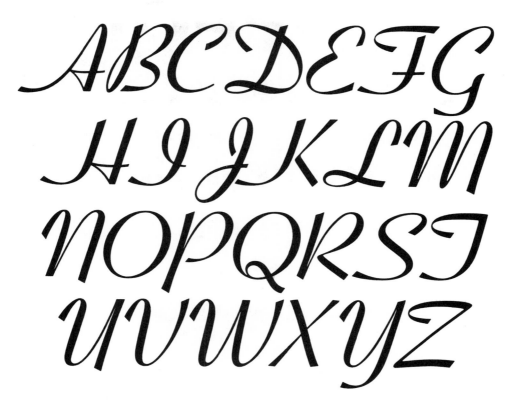

ABCDEFG
HIJKLMN
NOPQRST
UVWXYZ

abcdefghijklmno
pqrstuvwxyz
1234567890

Daphne

ABCDEFGHIJK
LMNOPQRST
UVWXYZ

abcdefghijklm
nopqrstuvwxyz
1234567890

Derby

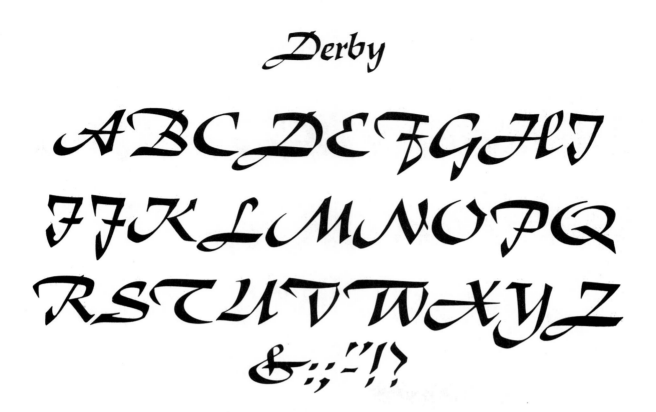

A B C D E F G H I
J J K L M N O P Q
R S T U V W X Y Z
& : ; ' " ! ?

abcdefghijkl
mnopqrstuvwxyz
e m n r t

$1234567890¢

Diana Bold

abcdefghijklmnoppq

rstuvwxyz

1234567890

Discus Semibold

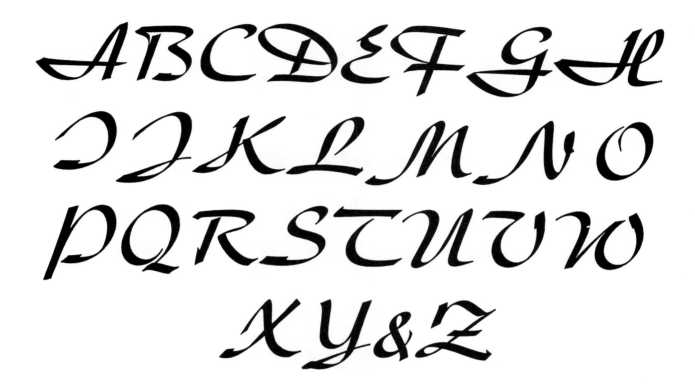

ABCDEFGH
IJKLMNO
PQRSTUVW
XY&Z

abcdefghijklmnopqrst
uvwxyz

1234567890

Dynamic

ABCDEFGHIJ
KLMNOPQRS
TUVWXYZ
(&!?*$)

abcdefghijkl
mnopqrstuvwxyz
1234567890

Elite

ABCDEFG
HIJKLMN
OPQRSTU
VWXYZ&

abcdefghijklm
nopqrstuvwxyz
1234567890

Elvira Bold Italic

ABCDEFGHIJ
KLMNOP
QRSTUVWXYZ
(&!?$)

abc
defghiijklmn
opqrstuvwxyz
1234567890

Etcetera

ABCDEFGHI
JKLMNOPQR
STUVWXYZ

abcdefghijk
lmnopqrstuvwxyz

1234567890;:?!*

Express

ABCDEFG
HIJKLMNO
PQR
STUVWXYZ

abcdefghijklmnop
qrstuvwxyz
1234567890

Fanal Script

ABCDEFGHIJK
LMNOPQRSTU
VWXYZ

abcdefghijklmnopqr
stuvwxyz
1234567890

Flash

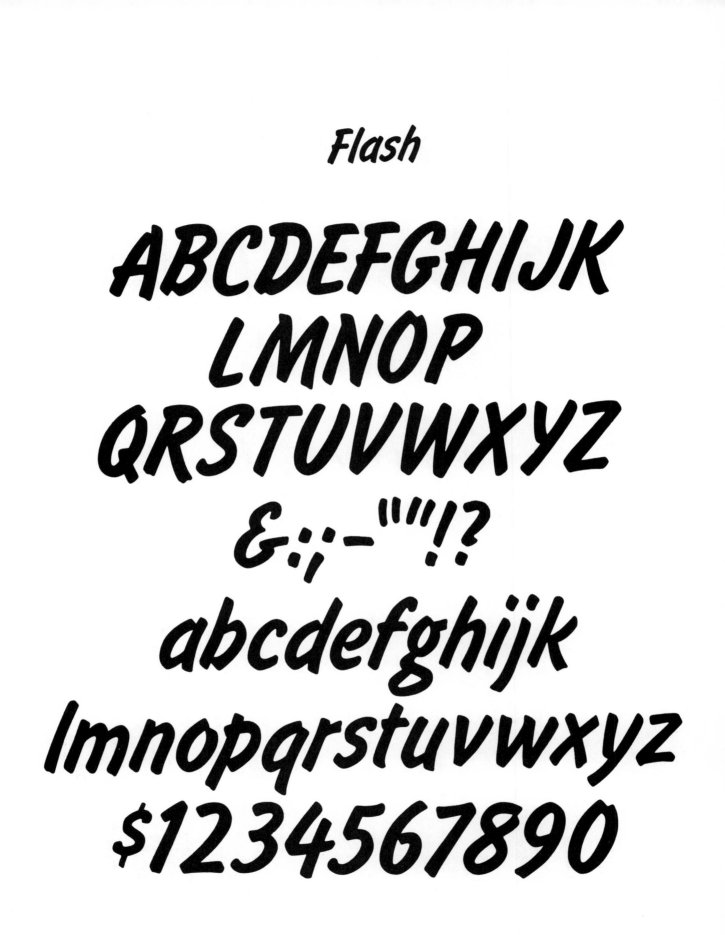

ABCDEFGHIJK
LMNOP
QRSTUVWXYZ
&:;-""''!?
abcdefghijk
lmnopqrstuvwxyz
$1234567890

Flash Bold

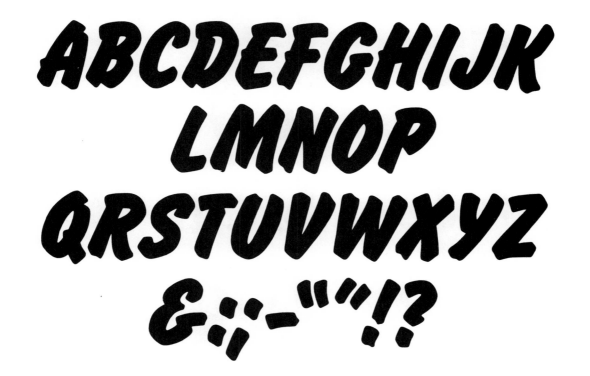

ABCDEFGHIJK
LMNOP
QRSTUVWXYZ
&:;,-""!?

abcdefghijk
lmnopqrstuvwxyz
$1234567890

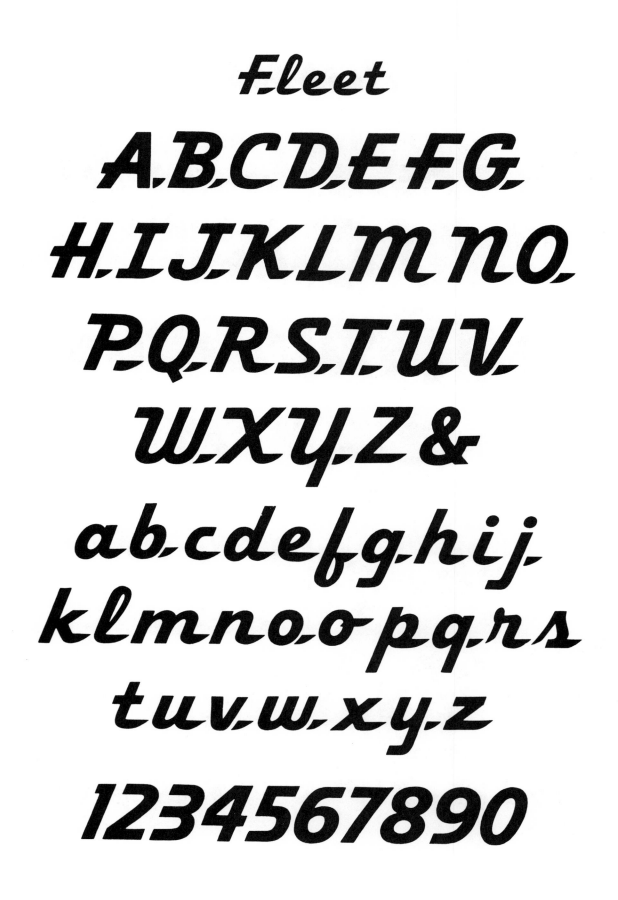

Fleet

ABCDEFG
HIJKLMNO
PQRSTUV
WXYZ&
abcdefghij
klmnoopqrs
tuvwxyz
1234567890

Fluidum Bold

ABCDEFGHIJK
LMNOPQRSTU
VWXYZ

abcdefghijklm
nopqrstuvwxyz
1234567890

Forté

ABCDEFGHIJK
LMNOPQRSTU
VWXYZ&
(;:!?"%$)

abcdefghijklmn
opqrstuvwxyz
1234567890

Fortunata Cursive

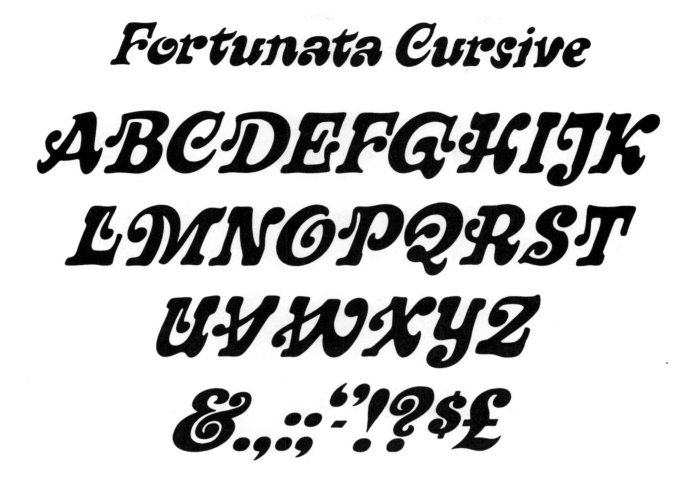

ABCDEFGHIJK
LMNOPQRST
UVWXYZ
&.,:;-'!?$£

abcdefghijklmn
opqrstuvwxyz
1234567890

Fox

ABCDEF
GHIJKLMNO
PQRSTUVWXYZ
&$!?

abcdefghijk
lmnopqrstuvwxyz
1234567890

Fulton Sign

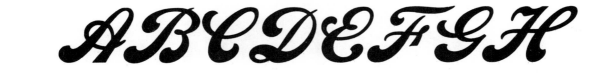

A B C D E F G H
I J K L M N O P 2 R
S T U V W X Y Z

&

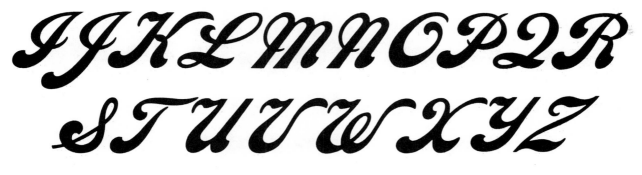

a b c d e f g h i j k l m n o p
q r s t u v w x y z

£ 1 2 3 4 5 6 7 8 9 0

Futura Demibold Script

ABCDEF
GHIJKLMNOP
QRSTUVWXYZ
(&.,.;!?"*)

abcdefghijklmn
opqrrsstuvwxyz
1234567890

Gabriele

ABCDEFGH
IJKLMNOP
QRSTUVW
XYZ

abcdefghijklmnop
qrstuvwxyz

1234567890

Gaston

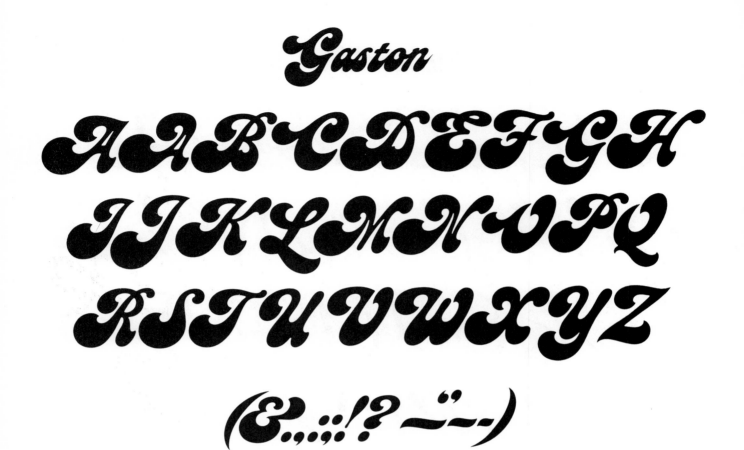

A A B C D E F G H
I J K L M N O P Q
R S T U V W X Y Z

(& . , . ; : ! ? — " " --)

abcdee f ghijklmnoo

pqrstuvwxyz

£1234567890

Gillies Gothic

A B C D E F G H
I J K L M N O P Q R
S T U V W X Y Z
(& : ; ! ?)

a b c d e f g h i j k l m n o p
q r s t u v w x y z
$ 1 2 3 4 5 6 7 8 9 0 ¢ %

Gloriosky

A B C D E F G H I J K L M N O P Q R S T U V W X Y Z

a b c d e f g h i j k l m n o p q r s t u v w x y z

1 2 3 4 5 6 7 8 9 0

Grafico

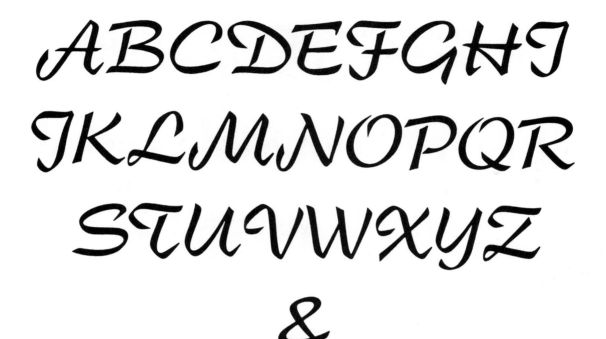

ABCDEFGHI
JKLMNOPQR
STUVWXYZ
&
abcdefghijklmnop
qrstuvwxyz

1234567890

Graphik

A B C D E F G H I
J K L M N O P Q R S
T U V W X Y Z

a b c d e f g h i j k l m n o p q
r s t u v w x y z

1 2 3 4 5 6 7 8 9 0

Hansa Cursive Bold

ABCDEFGHIJ
KLMNOPQRSTU
VWXYZ
(&.,:;"?!)

abcdefghijk
lmnopqrstuvwxyz
1234567890

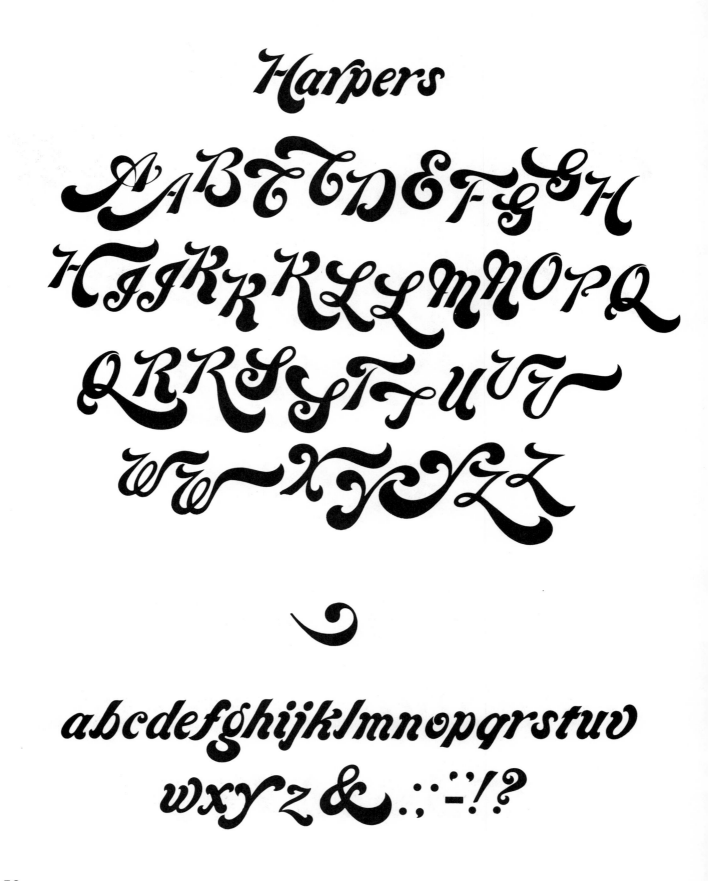

Harpers

A A B C C D E F G H
H J J K K L L M N O P Q
Q R R S T T U V
W X Y Z

a b c d e f g h i j k l m n o p g r s t u v
w x y z & .:;-'!?

52

Hauser Script

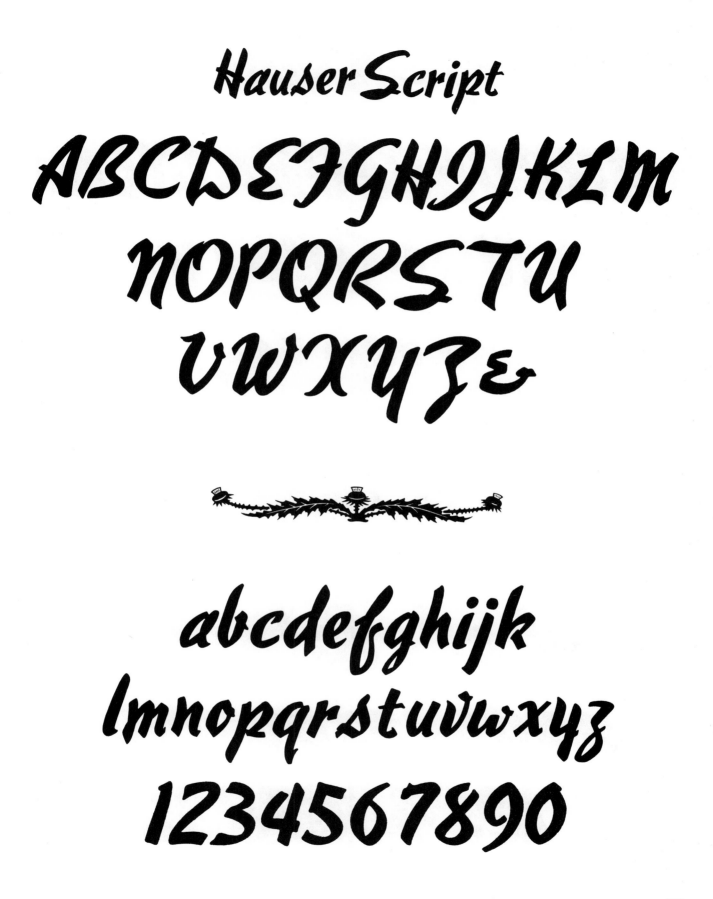

ABCDEFGHIJKLM
NOPQRSTU
VWXYZ&

abcdefghijk
lmnopqrstuvwxyz
1234567890

Helvetica Showcard

ABCDEFGHIJKLM
NOPQRSTU
VWXYZ

abcdefghijklm
nopqrstuvwxyz
1234567890

Holla

ABCDEFGHIJKL
MNOPQRSTU
VWXYZ

abcdefghijk
lmnopqrstuvwxyz
1234567890

Impulse

ABCDEFGHI
JKLMNOPQRS
TUVWXYZ

&

ADELORZ

abcdefghijklmnopqrstuv
wxyz ellrstt

1234567890

Inserat Cursive

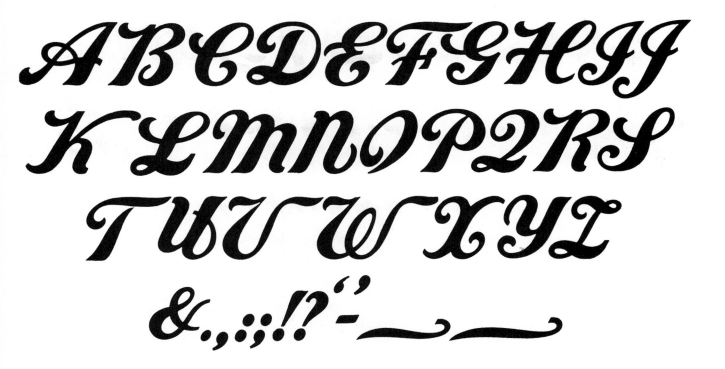

A B C D E F G H I J
K L M N O P Q R S
T U V W X Y Z
&.,.:;.!?"'-

a b c d e f g h i j k l
m n o p q r s t u v w x y z
1 2 3 4 5 6 7 8 9 0

Jolly Pirate

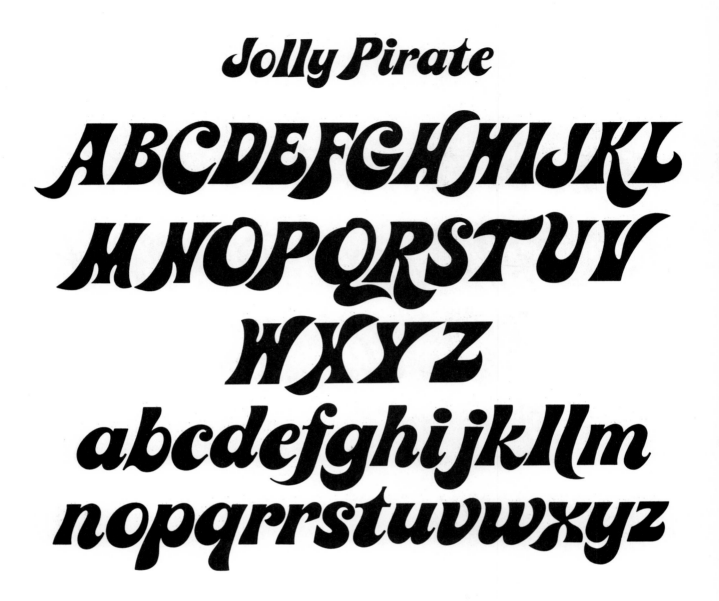

ABCDEFGHIJKL
MNOPQRSTUV
WXYZ
abcdefghijkllm
nopqrrstuvwxyz

(&.,.:!?*)
1234567890

Kaufman Bold

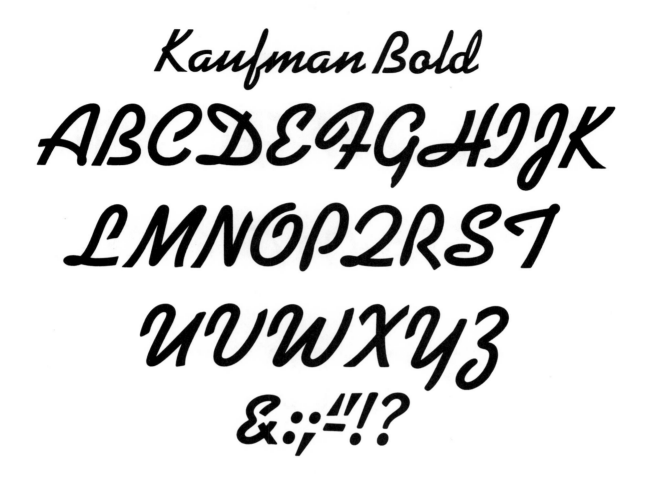

ABCDEFGHIJK
LMNOPQRST
UVWXYZ
&:;-"!?

abcdefghijkl
mnopqrstuvwxyz
$1234567890¢

Keynote

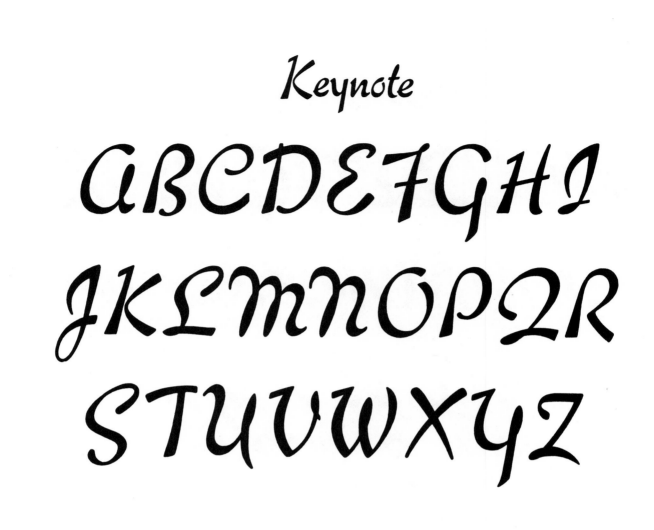

ABCDEFGHI
JKLMNOPQR
STUVWXYZ

abcdefghijklmnopqrst
uvwxyz
1234567890

Kompakt

ABCDEFGHIJ
KLMNOPQRS
TUVWXYZ
(&.,:;$-!?)

abcdefghijklm
nopqrstuvwxyz
1234567890

Kurier

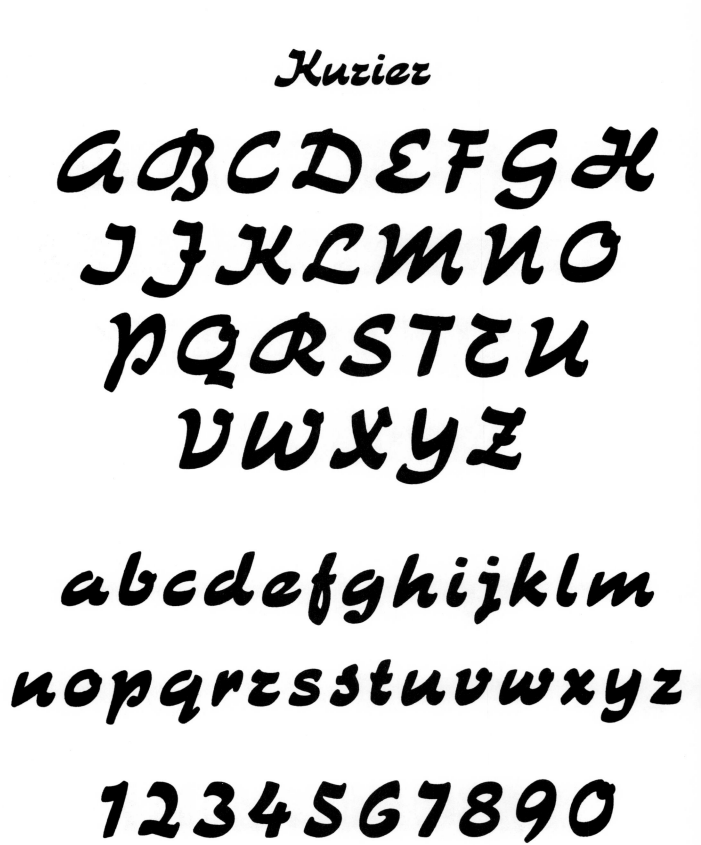

A B C D E F G H
I J K L M N O
P Q R S T U
V W X Y Z

a b c d e f g h i j k l m
n o p q r s s t u v w x y z

1 2 3 4 5 6 7 8 9 0

Lily Ann

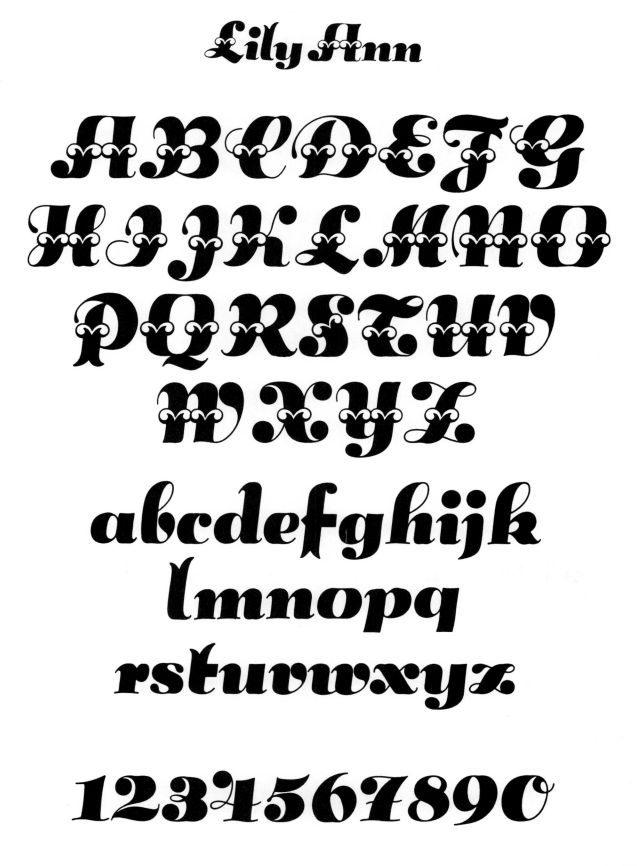

ABCDEFG
HIJKLMNO
PQRSTUV
WXYZ

abcdefghijk
lmnopq
rstuvwxyz

1234567890

Mandate

ABCDEFGH
IJKLMNOPQRS
TUVWXYZ
(&.,:;!?$)

abcdefghijklmn
opqrstuvwxyz
1234567890

Mardi Gras

ABCDEFGHIJK
LMNOPQRST
UVWXYZ
&:;-''!?$

abcdefghi
jklmnopqrstuvwxyz
$1234567890

Maxime

ABCDEFG
HIJKLMN
OPQRSTUV
WXYZ

abcdefghijklmn
opqrstuvwxyz
1234567890
&.,;:!?-*

Mercurius

ABCDEFGHI
JKLMNOPQ
RSTUVW
XY&Z

abcdefghijklmn
opqrstuvwxyz
1234567890

Mercury Bold

ABCDEFGHI

JKLMNOPQRS

TUVWXYZ

&

abcdefghijklmnop

qrstuvwxyz

1234567890

Novelty Script

A B C D E F G

H I J K L M N O P

Q R S T U V W

X Y Z

a b c d e f g h i j k l m

n o p q r s t u v w x y z

1 2 3 4 5 6 7 8 9 0

&

Palette

ABCDEFGH
IJKLMNOPQ
RSTUVW
XYZ

&

abcdefghijklmnopqrstu
vwxyz

1234567890

Pan Script

ABCDEFG
HIJKLMNOPQR
STUVWXYZ

abcdefghijkl
mnopqrstuvwxyz

Papageno

ABCDEFGHIJ
KLMNOPQRST
UVWXY&Z

abcdefghijkl
mnopqrstu
vwxyz
1234567890

Pepita

ABCDEFGH
IJKLMNOP
QRSTUV
WXYZ

abcdefghijklmnop
qrstuvwxyz
1234567890

Poema

ABCDEFGH
IJKLMNOPQR
STUVWXYZ

abcdefghijklmnop
qrrsstuvwxyz

1234567890

Prägefest

ABCDEFGHI
JKLMNOPQR
STUVWXYZ

abcdefghijklmnop
qrstuvwxyz

1234567890

Reiner Black

ABCDEFGHIJ
KLMNOPQRST
UVWXYZ&

abcdefghijklmnop
qrstuvwxyz

1234567890

Reiner Script

A B C D E F G H I
J K L M N O P Q R
S T U V W X Y Z

&

abcdefghijklmnopqrstuvwxyz

1234567890

Reporter

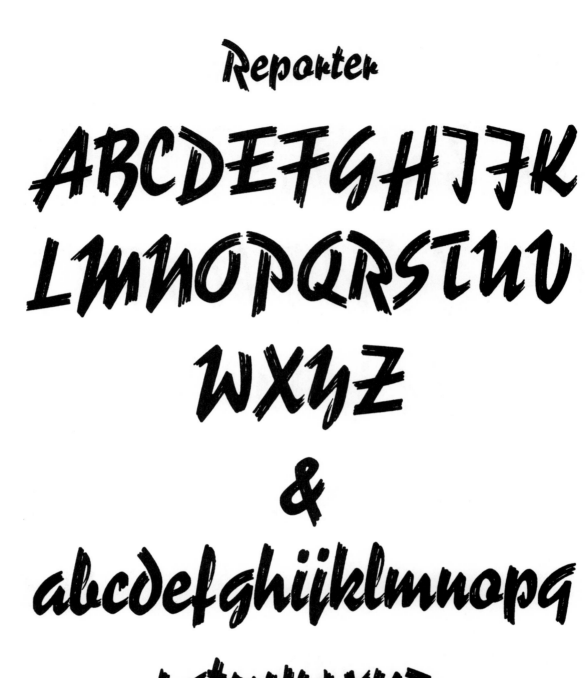

ABCDEFGHIJK
LMNOPQRSTUV
WXYZ
&
abcdefghijklmnopq
rstuvwxyz
1234567890

Roman Script

ABCDEFGHIJ
KLMNOPQRS
TUVWXYZ

aabcdefghijklmn
opqrstuvwxyz
&

1234567890

RondoBold

ABCDEFGH
IJKLMNOP
QRSTUVW
XYZ
$;!?"&

abcdefghijk
lmnopqrstuvwxyz
1234567890

Rusinol

ABCDEFGHI
JKLMNOPQRST
UVWXYZ
(&!?$¢%)

abcdefghijkl
mnopqurstuvwxyz
11234567890

Saltino

ABCDEFGHI
JKLMNOPQR
STUVWXY&Z

abcdefghijklm
nopqrstuvwxyz

1234567890

Salto

A B C D E F G H I
J K L M N O P Q
R S T U V W X Y Z

abcdefghijklmnopqrstuvwxyz
1234567890 (&:;''!!ṣċ)

Scribe

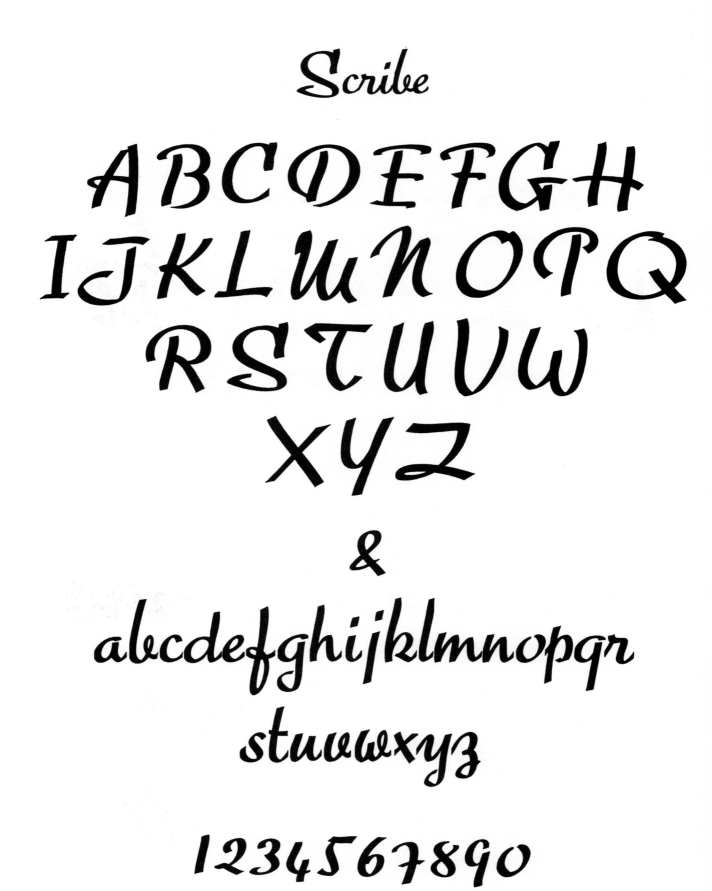

ABCDEFGH
IJKLMNOPQ
RSTUVW
XYZ

&

abcdefghijklmnopqr
stuvwxyz

1234567890

Signal Medium

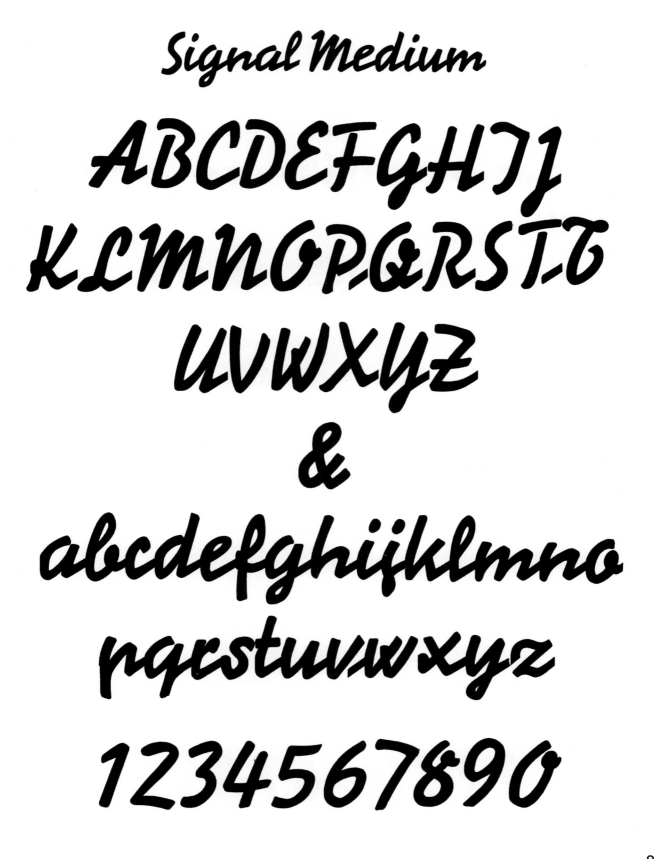

ABCDEFGHIJ
KLMNOPQRSTU
UVWXYZ
&
abcdefghijklmno
pqrstuvwxyz
1234567890

Signal Black

ABCDEFGHIJKLMNOPQ

RSTUVWXYZ

$. , : ; ' " &

abcdefghijkl

mnopqrstuvwxyz

1234567890

Signwriter's Script

A B C D E F G H

I J K L M N O P Q
R S T U V W

X Y Z

&

a b c d e f g h i j k l m n o p
q r s t u v w x y z

1 2 3 4 5 6 7 8 9 0

Stentor

ABCDEFGHI
JKLMNOPQWR
STUVWXYZ

abcdefghijk
lmnopqrstuvwxyz
1234567890&

Stop

ABCDEFGHIJK
LMNOPQRSTU
VWXY&Z

- - - -

abcdefghijklmn
opqrstuvwxyz
1234567890

Strudel

ABCDEFGHIJ
KLMNOPQRSTU
VWXYZ

&.,-;:!?

abcdefghi
jklmnopqrstuvwxyz
1234567890

Swingalong

ABCDEFGHIJK
LMNOPQRST
UVWXYZ

abcdef
ghijklmno
pqrstuvwxyz
1234567890

Swinger

AABCDEFGHI
JKKLMMNNO
PQRRSTUUVW
XYZ&

abcdefghhijkklm
nnopqrstuuvwxyz

1234567896

(:;‚‘'!?$¢)

Tambo Script

ABCDEFG
HIJKLM
NOPQRST
UVWXYZ
(&:;-"'!?$¢)

~

abcdefghijk
lmnopqrs
tuvwxyz
1234567890

Time Script Medium

ABCD
EFGHIJK
LMNOPQR
STUVWXYZ
&

abcdefghijklmn
opqrstuvwxyz
1234567890

Time Script Bold

ABCDEFGHI
IKLMNOPQRS
TUVWXYZ

&

abcdefgbijklmno
pqrstuvwxyz

1234567890

Treasury Black

ABCDEFGHIJK
LMNOPQRSI
UVWXYZ

abcdefghijkl
mnopqrstuvwxyz
1234567890
$&.,,::;-'"!?()

Veltro Bold

ABCDEFGHIJ
JKLMNOPQR
SSTUVWXYZ

&

abcdefghijklmnop
qrsstuvwxyz

1234567890

Verona Script

ABCDEFGHIJ
KLMNOPQRS
TUVWXYZ

abcdefghijklmnop
qrstuvwxyz

1234567890

Zircon

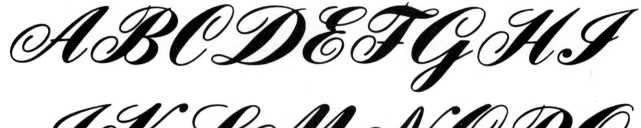

A B C D E F G H I

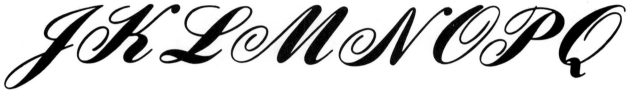

J K L M N O P Q

R S T U V W X Y Z

&.,;:"'!?-

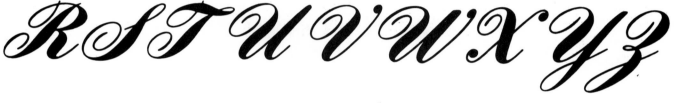

a b c d e f g h i j k l m n

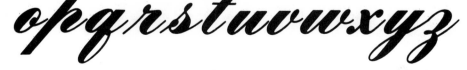

o p q r s t u v w x y z

$ 1 2 3 4 5 6 7 8 9 0 ¢

Zorba Solid

ABCDEFGHIJK
LMNOPQRST
UVWXYZ
&.,:;'"!?

abcdefghijk
lmnopqrstuvwxyz
1234567890